# Wang Qingsong
## Romantique

王庆松·罗曼蒂克

# 王庆松："罗曼蒂克"

北京四合苑画廊非常高兴宣布王庆松首次个展的开幕。本次展览题目为《罗曼蒂克》(Romantique)，主要展出他的近期摄影作品。

在王庆松的最新作品《罗曼蒂克》和《中国之家》中，他使用了非常复杂的摆拍方式，引用了古典作品中的人物，创作了这两幅全景照片，记录并批判极其艳俗的中国和西方的流行文化。这些最新作品中有非常丰富的人物，如吉尔伯特和乔治的活人雕塑，作者本人暗示自己是旁观者，并巧妙地将自己与作品中的裸体模特拉开距离。这些拥挤而复杂的人物形象离奇有趣，像一扇扇了解当代中国的窗户，从中可以看到中国在崇尚西方模式的经济繁荣的同时，也感染上经济繁荣带来的影响全球的重重焦虑。

社会越来越接受裸体人物是中国现代性的表现之一。王庆松的《罗曼蒂克》和《中国之家》中的裸体模特形态各异，高矮不一。在北京，他比较容易地以较合适的价格请到三十多位女模特来扮演他精心摆拍的照片中的人物。这些模特摆出各种古典或当代的姿势，也许有点像搭建多姿多彩的北京的砖块。

王庆松在北京电影制片厂花费了几天时间，布置了上述两个场景并完成拍摄。北京电影制片厂是中国最重要的好莱坞式的电影拍摄基地，曾经为《杀死比尔》和《卧虎藏龙》的摄制组提供场地。这些电影无一例外为西方的观众提供了东方梦幻。相反，一个住在北京的中国艺术家却利用了电影制片厂、道具及其亲手挑选的模特，让中国人来表现他对西方的视觉梦幻。这种颠倒混乱的东西方碰撞带给王庆松的想象力正是其艺术的特点。他的作品表现他对中国近来出现的崇拜西方名牌和消费方式的批判。他的摄影故事沉醉在东西合璧的艳俗布景中，在工作室之外非常逼真地模仿了这个世界。

两幅新作品采用夸张的长卷形式，让人想起中国传统的卷轴画。然而，王庆松的长卷摄影作品并非手卷，因此观众必须全身心地浏览作品，详细观看每个细节，才能领略到其中充满怪异的故事。观看这幅长达六米的作品给人极其丰富的视觉刺激，如同穿过北京拥挤的街道，也许会使人感觉疲劳。

《中国之家》是王庆松去年完成的第一幅全景式、由人表演而摆拍的作品。观众从作品的最左端进入屋内，如同走进一个装修过分奢侈的暴发户的家里，并看到客人们荒淫堕落的狂欢场景。王庆松站在他的"家"门口，裸露的前胸斜挂一条红色绶带，正在迎接我们。他的样子不像主人，更象一个招待员。除了前胸赤裸外，王庆松的穿着还算得体而简朴。他与作品中的堕落场面的关系不太清楚。我们进门后开始观察这个场面，发现里面借用了许多西方绘画作品中的人物。如同费里尼电影镜头逐渐铺开，这些引用的人物也逐渐在他的照片表面清晰开来。

大多数模特都是裸体，化妆造型非常怪异。摆出的姿势让人联想起雷诺阿、库尔贝、莫奈、高更、克莱因、曼雷和其他艺术家作品中的形象。松紧处理的画面围绕作品的中心《最后的晚餐》的宴会桌展开。裸露的大腿从桌布下伸出，黑暗的楼梯通向二楼，让人浮想联翩，到处躺着慵懒的人们，所有这一切都暗指镜头以外更龌龊的场景。作品暗示有人一旦买了新房子，屋内布满新买的娱乐设施后，人们就会变得道德上腐化堕落。

《罗曼蒂克》是《中国之家》室内放荡堕落景象的户外版。这次，王庆松建造了一个虚幻的茂密花园。米罗的裸体维纳斯站在中央，从洁白纯洁的贝壳中无精打采地走出来。这张巨大的横幅彩色照片里邀请了更多的人体模特，她们在茂盛的树林中如浴中仙女一样嬉戏玩耍。有人也许认为与《中国之家》相比，《罗曼蒂克》的夸张场景有过之而无不及，而且《罗曼蒂克》中户外快乐沐浴的女孩更加生动，让人感觉不安而无法抗拒。在他创作的东西方的幻想世界中，我们既厌恶堕落的场景，又被其中的场景所诱惑，尽管无从知道东西方相融是快乐的还是健康的。

王庆松作品的震撼力在《跟我学》(2003年)中得到进一步的加强。这是一幅王庆松的自拍像。在画面中，他扮演一位教师，坐在写满互不相干的中英文格言的黑板前。作品批判现在的教学方式，对跨文化交流是值得赞美还是值得警惕提出质疑。

在这次王庆松的首次个展中，我们刻意挑选了一些他的早期代表作品，与这些新的巨幅人体照片非常令人惊奇地融合在一起。

2003年初，王庆松完成了"肉花"系列。这个系列是五幅国花"牡丹"的照片。

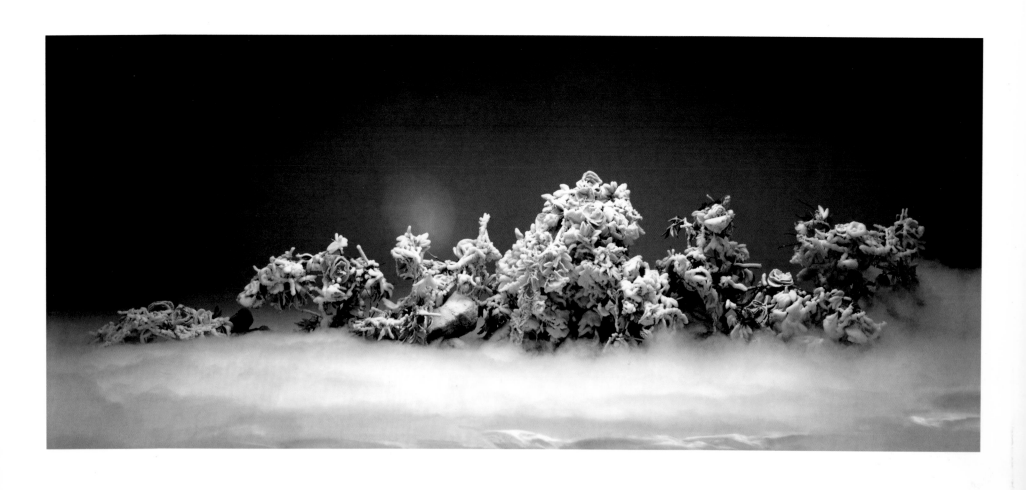

瑞雪丰年 (120 x 280 cm)，摄影，2003 年
**Auspicious Snow** (120 x 280 cm), photograph, 2003

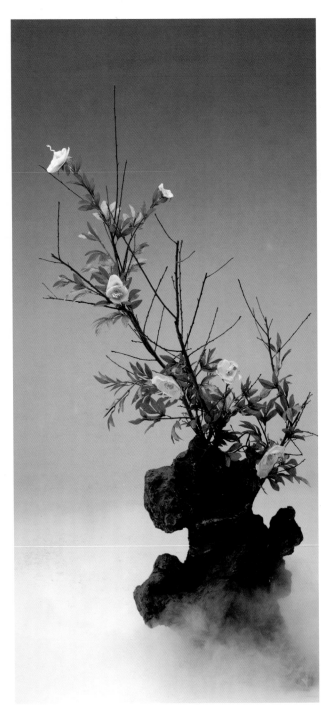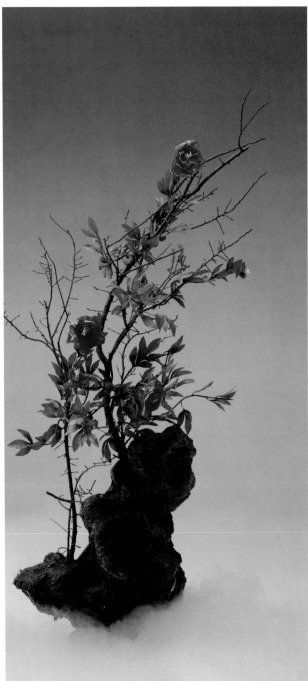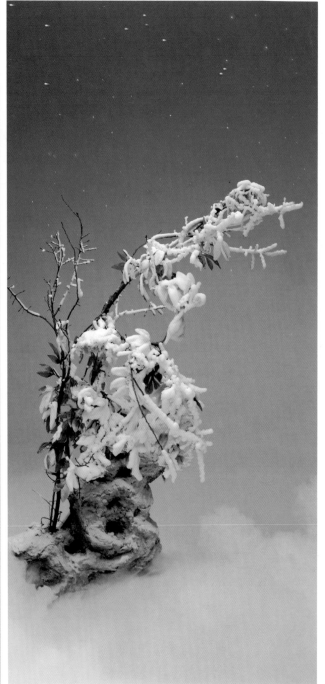

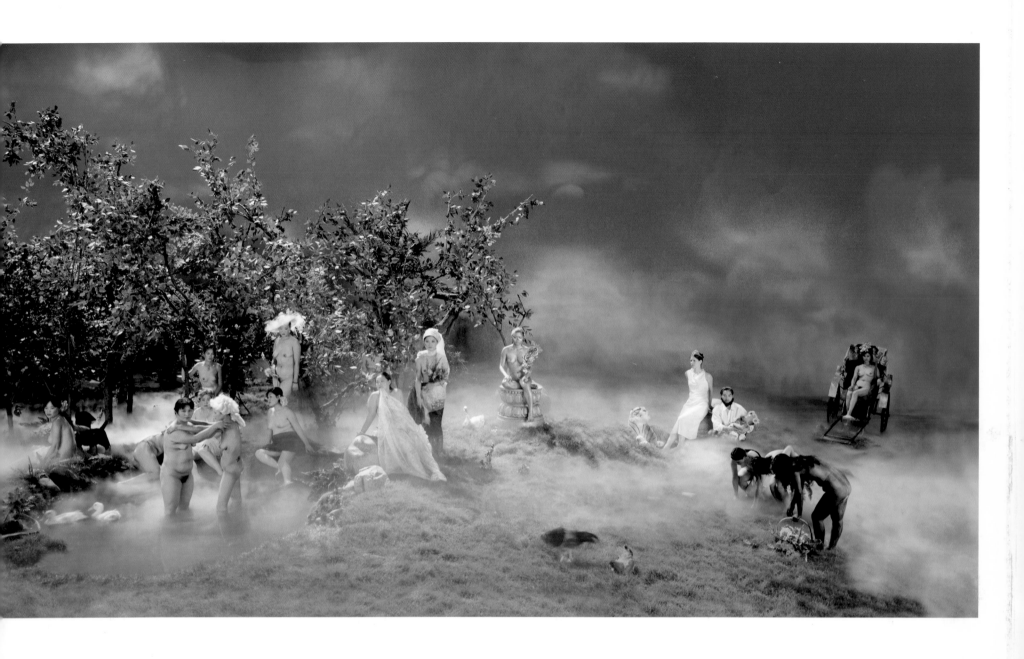

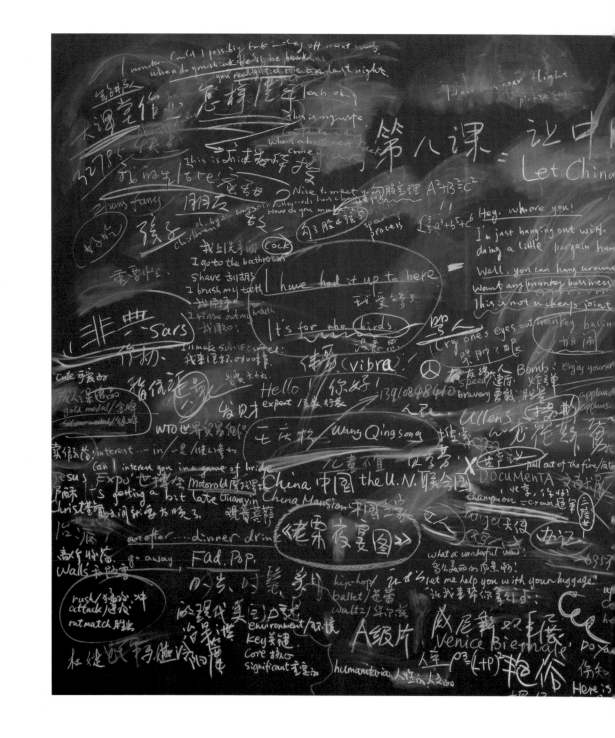

跟我学 (120 × 300 cm)，摄影，2003 年
**Follow Me** (120 x 300 cm), photograph, 2003

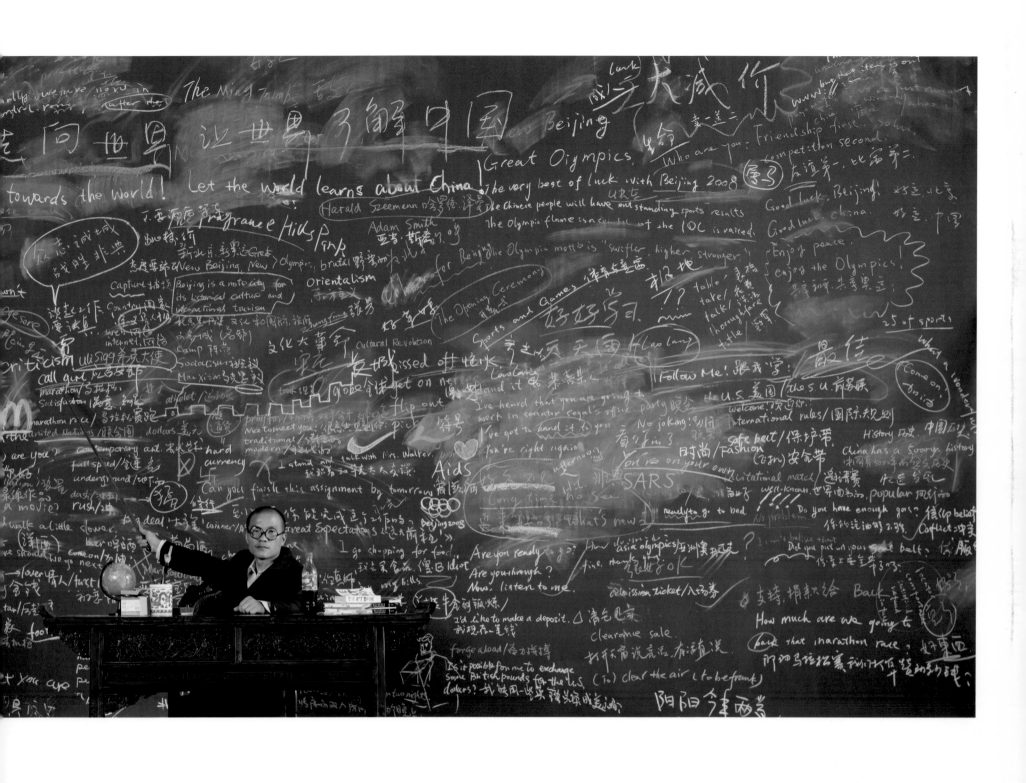

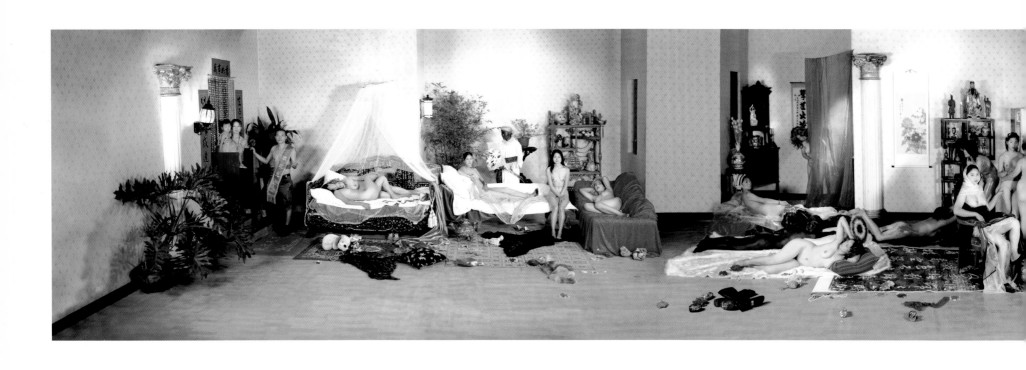

中国之家 (60 × 600 cm)，摄影，2003 年
**China Mansion** (60 × 600 cm), photograph, 2003

18

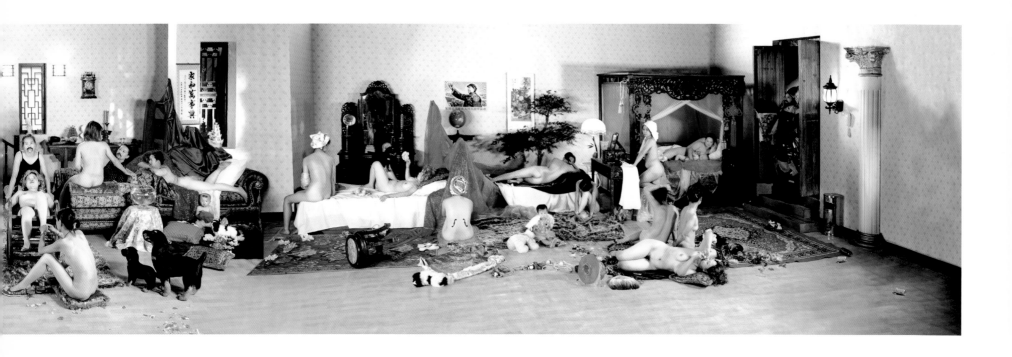

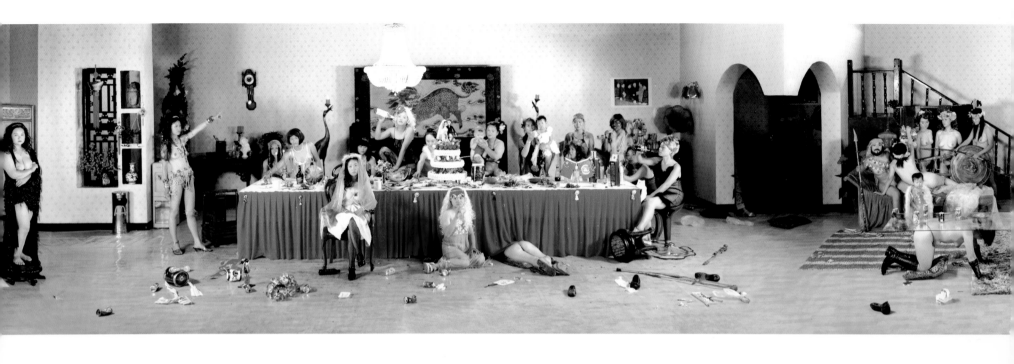

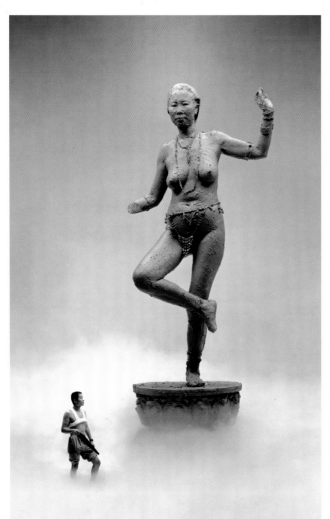 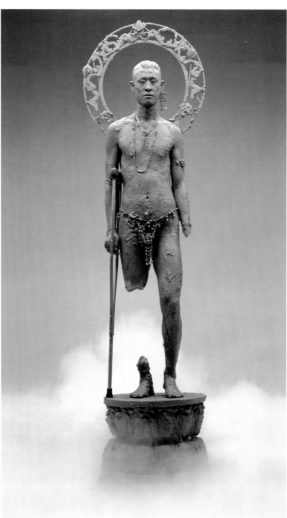 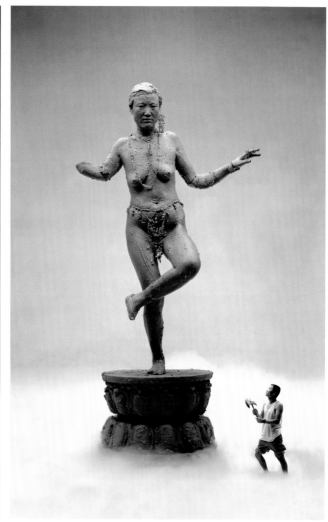

前世 (190 x 120 cm, 190 x 110 cm, 190 x 120 cm), 摄影, 2002 年
**Preincarnation** (190 x 120 cm, 190 x 110 cm, 190 x 120 cm), photograph, 2002

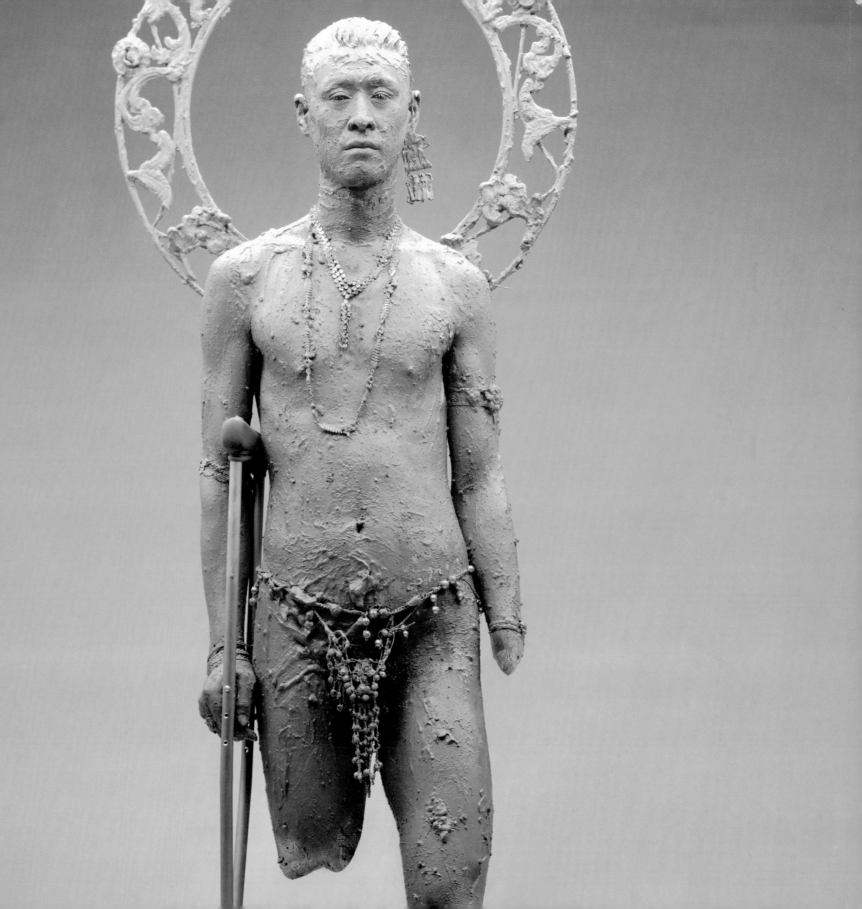

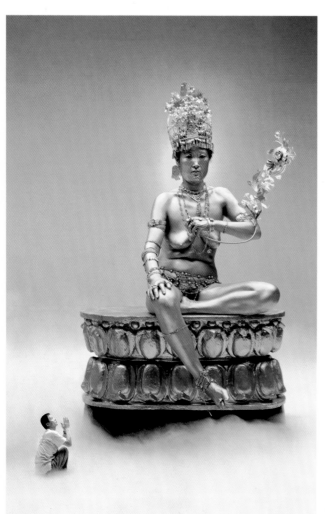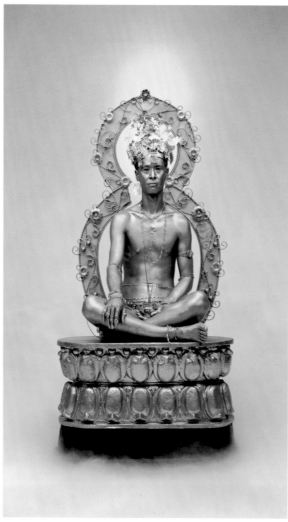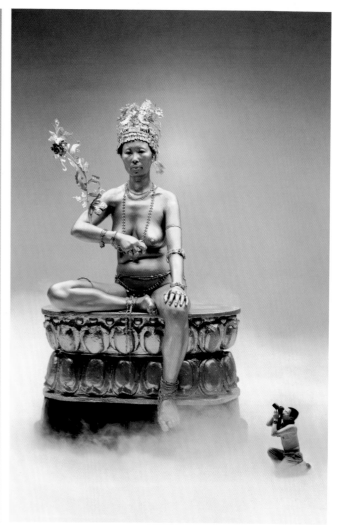

现世 (190 x 120 cm，190 x 115 cm，190 x 120 cm)，摄影，2002 年
**Incarnation** (190 x 120 cm, 190 x 115 cm, 190 x 120 cm), photograph, 2002

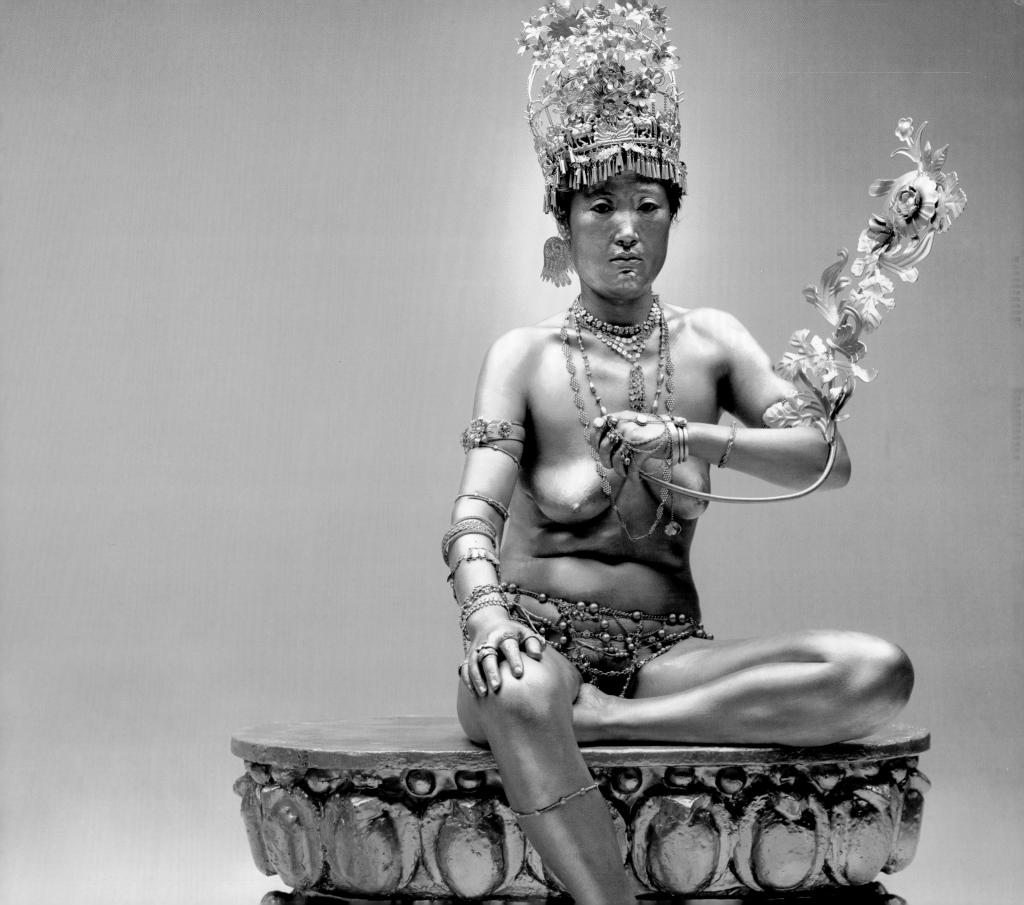

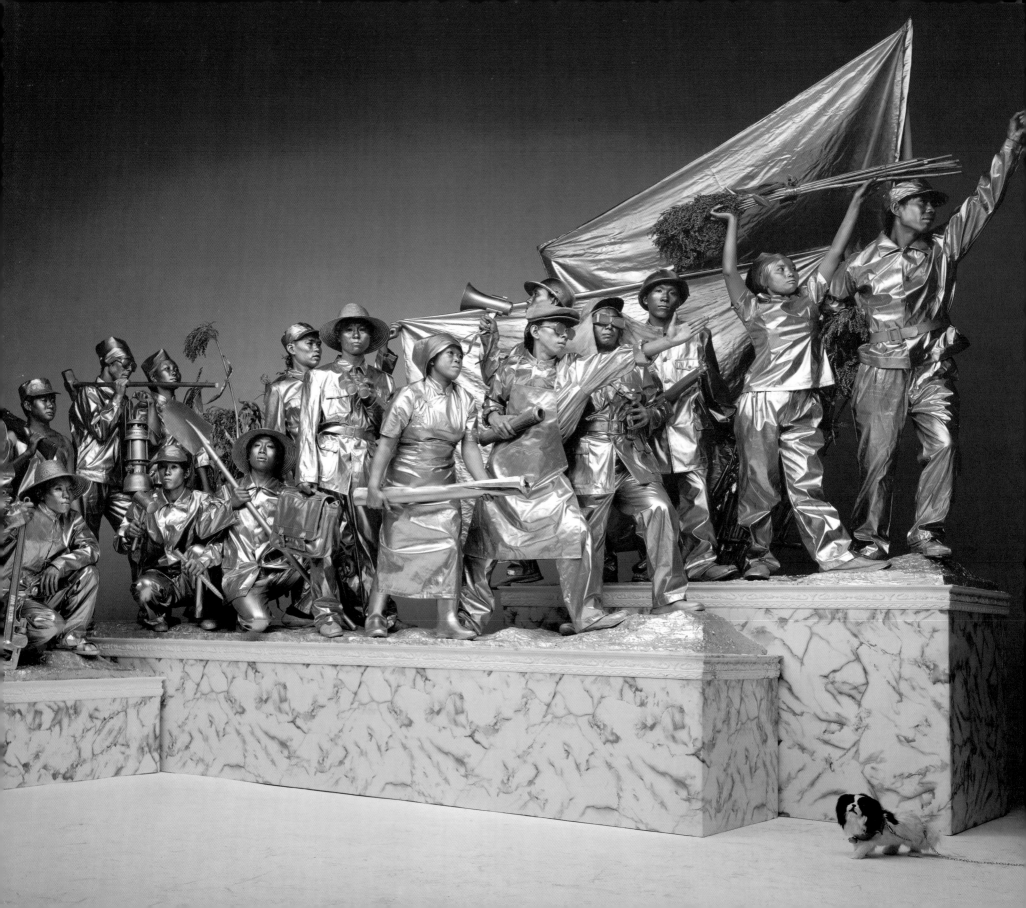

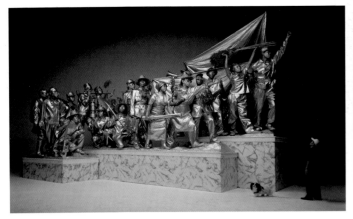  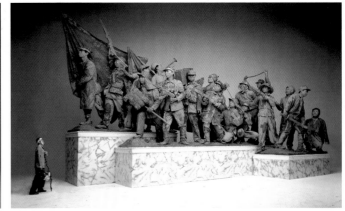

过去、现在和将来 (120 x 200 cm, 120 x 150 cm, 120 x 200 cm)，摄影， 2001 年
**Past, Present and Future** (120 x 200 cm, 120 x 150 cm, 120 x 200 cm), photograph, 2001

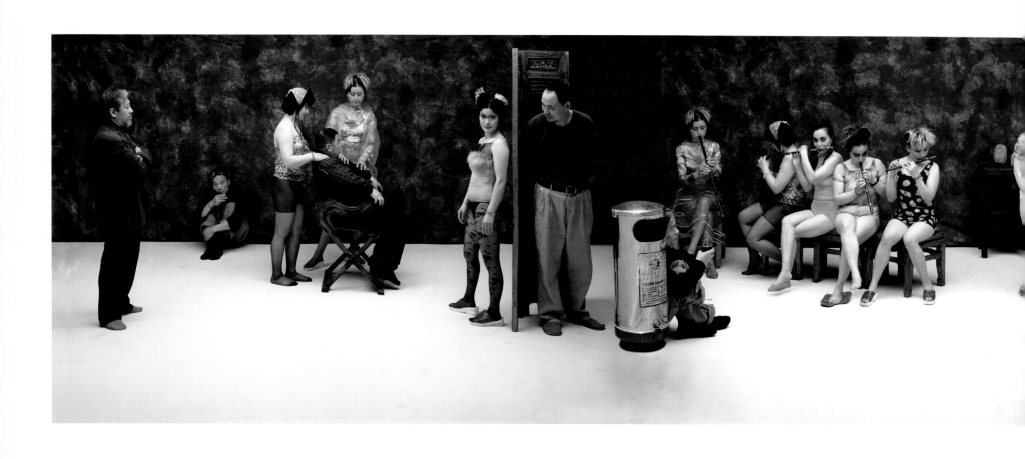

老栗夜宴图 (120 x 960 cm)，摄影，2000 年
Night Revels of Lao Li (120 x 960 cm), photograph, 2000

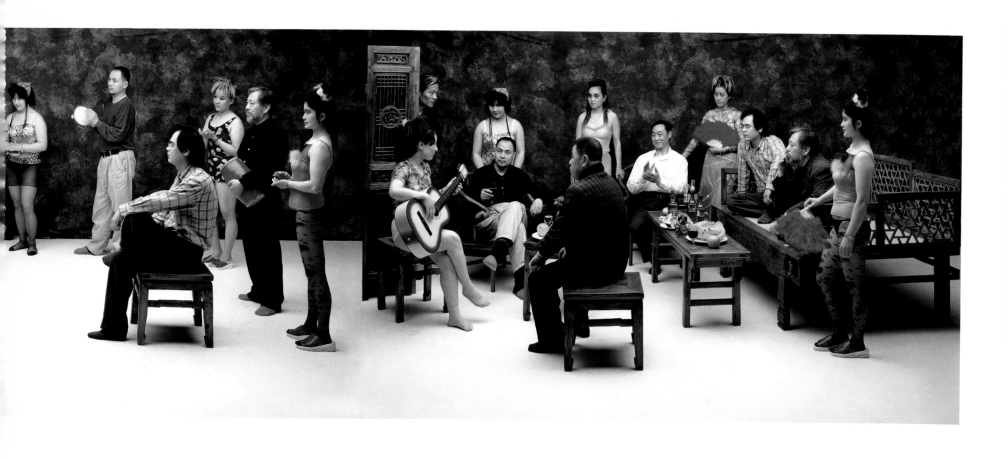

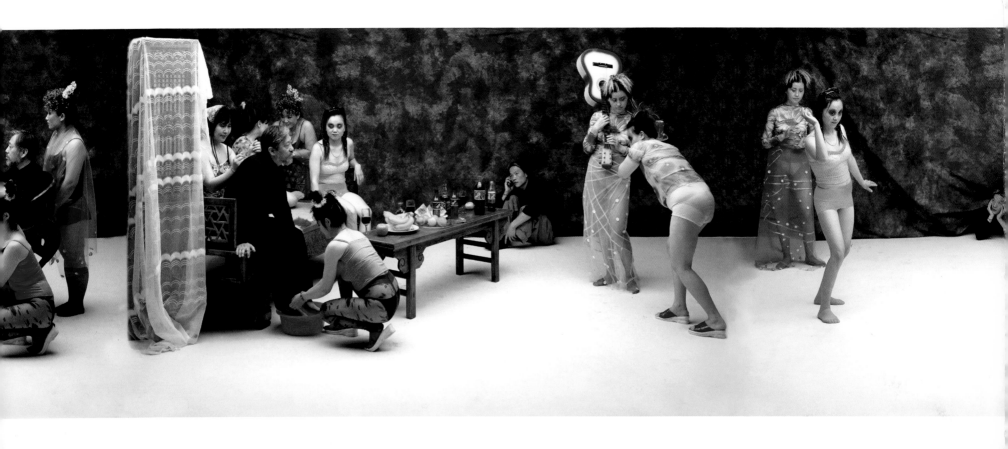

大澡堂 (120 x 150 cm)，摄影，2000 年
Bath House (120 x 150 cm), photograph, 2000

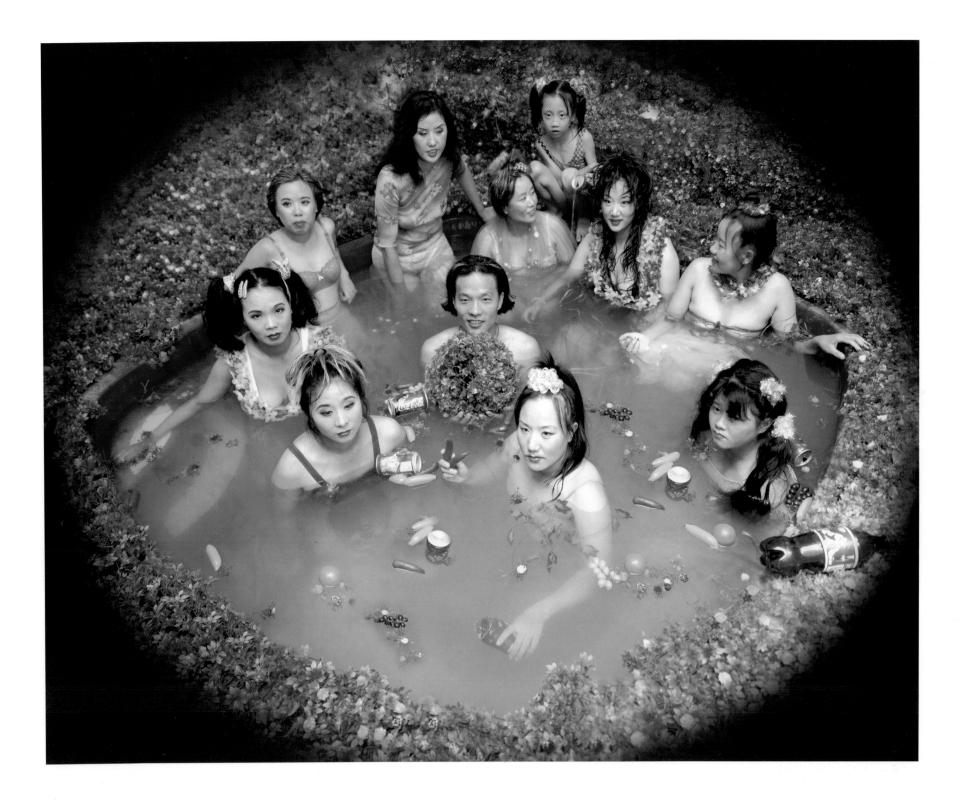

## 简 历

出生于湖北省，毕业于四川美术学院油画系，现居北京。

## 个 展

2000
"生活礼赞" ——王庆松摄影作品展，北京云峰画苑。
2002
王庆松摄影作品展。意大利Marella当代艺术画廊。
王庆松摄影作品，澳门东方基金会。
2003
"今天的史诗" ——王庆松作品展，加拿大蒙特利尔Saidye Bronfman当代艺术中心，并巡回到其它城市。

## 联 展

1996
"中国！"德国波恩现代艺术博物馆，柏林，维也纳，哥本哈根，华沙等地巡展。
"艳妆生活！"，北京云峰画苑。
1998
"欲望场域" ——98台北双年展，台湾台北市立美术馆。
1999
"跨世纪彩虹" ——艳俗艺术展，天津泰达当代艺术博物馆。
2000
"人＋间"，2000光州双年展，韩国光州市。
2001
"建构的真实" ——北京观念摄影展，香港艺术中心。
"亚细亚散步——可爱"，日本水户美术馆。
"中国相册"，法国尼斯当代美术馆。
"矛盾中" ——北京当代摄影及录像展，芬兰摄影博物馆，澳陆城市美术馆。
2002
"特殊项目"，美国纽约P.S.1当代艺术中心。
"中国的当代性"，巴西圣保罗FAAP美术馆。
"中国艺术"，德国杜伊斯堡美术馆。
第二届平遥国际摄影节，中国山西。
2003
"时装与时尚"，俄罗斯莫斯科摄影美术馆。
"Noorderlicht"摄影节——全球细节，荷兰Groningen。
加拿大国际摄影月，蒙特利尔。
2004
"为一亿多人服务"，美国丹佛当代艺术美术馆。
"摄影作为一种叙事艺术"，希腊Thessaloniki摄影美术馆。
"出神入画"，台北当代美术馆。

**BIOGRAPHY**

Born in Heilongjiang Province, graduated from the Sichuan Academy of Fine Arts, Sichuan, lives and works in Beijing.

**SOLO EXHIBITIONS**

2003
Present-day Epics, Saidye Bronfman Contemporary Art Center, Montreal, Canada, travelling to other cities in Canada.
2002
Wang Qingsong Photographic Works Exhibition, Marella Arte Contemporanea, Milan, Italy.
Wang Qingsong Photography, Foundation Oriente, Macao, China.
2000
Glorious Life— The Photographs of Wang Qingsong. Wan Fung Art Gallery, Beijing.

**SELECTED EXHIBITIONS**

2004
Over One Billion Served, Museum of Contemporary Art, Denver, USA.
Photosynkyria — Photography as Narrative Art, Thessaloniki Museum of Photography, Greece.
Spellbound Aura — Contemporary Chinese Photography, Museum of Contemporary Art, Taipei.
2003
Fashion and Style, The Museum Moscow House of Photography, Moscow, Russia.
Noorderlicht 2003 Photofestival — Global Detail, Groningen, the Netherlands.
Mois de La Photo Montreal — Now, Images of Present Time, Montreal, Canada.
2002
Special Projects, P.S.1 Contemporary Art Center, New York, USA.
Chinese Modernity, Museum of the Foundation Armando Alvares Penteado, Sao Paulo, Brazil.
2nd Pingyao International Photography Festival, Shanxi Province, China.
CHINaRT, Museum Kuppersmuhle, Zeitgenossische Kunst, Duisburg, traveling in Rome and etc.
2001
Constructed Reality — Conceptual Photography from Beijing, Hong Kong Arts Center.
Promenade in Asia-CUTE, Art Tower Mito, Japan.
China Album, Nice Contemporary Art Museum, France.
CROSS-PRESSURES, Finnish Museum of Photography, Finland.
2000
Man + Space, 3rd Kwangju Biennale 2000, Kwangju, Korea.
1999
Ouh La La, Kitsch! TEDA Contemporary Art Museum, Tianjin, China.
1998
Sites of Desire: 1998 Taipei Biennial, Taipei Museum of Fine Arts, Taiwan.
1996
China! Kunst Museum, Bonn, Germany, traveling in other countries.
Gaudy Life, Wan Fung Art Gallery, Beijing. China.

四合苑
the CourtYard
Gallery

95 Donghuamen Dajie, Beijing 100006, CHINA
Tel: (8610) 65268882, Fax: (8610) 65268880
E-mail: courtart@cinet.com.cn
Websites: www.courtyard-gallery.com
www.artnet.com

中国北京市东华门大街95号　邮编：100006
电话：(8610) 65268882, 传真：(8610) 65268880
电子邮件：courtart@cinet.com.cn
网址：www.courtyard-gallery.com
www.artnet.com

Editors: Meg Maggio and Jeremy Wingfield
Art Designer: Chen Weiqun
Translator: Zhang Fang